卫灵公第十五

卫灵公问陈于孔子。孔子对曰：「俎豆之事，则尝闻之矣；军旅之事，未之学也。」明日遂行。

子曰：「由！知德者鮮矣。」

子曰：「無為而治者，其舜也與！夫何為哉？恭己正南面而已矣。」

在陈绝粮，从者病，莫能兴。子路愠见曰：「君子亦有穷乎？」

子曰：「君子固穷，小人穷斯滥矣。」

子曰：「赐也，女以予为多学而识之者与？」对曰：「然，非与？」曰：「非也。予一以贯之。」

高條豐草書論語

卷五 四一九

子張問行。子曰：「言忠信，行篤敬，雖蠻貊之邦行矣；言不忠信，行不篤敬，雖州里行乎哉？立，則見其參於前也；在輿，則見其倚於衡也。夫然後行！」子張書諸紳。

卷五 四二〇

子曰：「直哉史魚！邦有道，如矢；邦無道，如矢。君子哉蘧伯玉！邦有道，則仕；邦無道，則可卷而懷之。」

子曰：「可与言，而不与之言，失人；不可与言，而与之言，失言。知者不失人，亦不失言。」

子曰：「志士仁人，无求生以害人，有杀身以成仁。」

子贡问为仁。子曰：「工欲善其事，必先利其器。居是邦也，事其大夫之贤者，友其士之仁者。」

颜渊问为邦。子曰：「行夏之时，乘殷之辂，服周之冕，乐则《韶》舞，放郑声，远佞人。郑声淫，佞人殆。」

子曰:「人無遠慮,必有近憂。」

子曰:「已矣乎!吾未見好德如好色者也。」

子曰：「臧文仲其竊位者與？知柳下惠之賢而不與立也。」

子曰：「躬自厚而薄責于人，則遠怨矣。」

子曰：「不曰：『如之何，如之何』者，吾末如之何也已矣。」

子曰：「群居終日，言不及義，好行小慧，難矣哉！」

高篠豐草書論語

子曰：「君子義以為質，禮以行之，孫以出之，信以成之。君子哉！」

子曰：「君子病無能焉，不病人之不己知也。」

子曰:「君子疾沒世而名不稱焉。」

子曰:「君子求諸己,小人求諸人。」

子曰："君子矜而不争，群而不党。"

子曰："君子不以言举人，不以人废言。"

子貢問曰:「有一言而可以終身行之者乎?」子曰:「其『恕』乎!己所不欲,勿施于人。」

子曰:「吾之于人也,誰毀誰譽?如有所譽者,其有所試矣。斯民也,三代之所以直道而行也。」

高篠豐草書論語

卷五 四四〇 卷五 四三九

子曰：「巧言亂德。小不忍則亂大謀。」

子曰：「吾猶及史之闕文也，有馬者借人乘之。今亡已夫！」

高篠豐草書論語

卷五 四四二

子曰:「眾惡之,必察焉;眾好之,必察焉。」

卷五 四四一

子曰:「人能弘道,非道弘人。」

高铭丰草书论语

卷五 四四三

子曰："过而不改，是谓过矣。"

卷五 四四四

子曰："吾尝终日不食，终夜不寝，以思，无益，不如学也。"

子曰：「君子谋道不谋食。耕也，馁在其中矣；学也，禄在其中矣。君子忧道不忧贫。」

子曰：「知及之，仁不能守之，虽得之，必失之。知及之，仁能守之，不庄以莅之，则民不敬。知及之，仁能守之，庄以莅之，动之不以礼，未善也。」

卷五 四四七

子曰:『君子不可小知而可大受也,小人不可大受而可小知也。』

卷五 四四八

子曰:『民之于仁也,甚于水火。水火,吾見蹈而死者矣,未見蹈仁而死者也。』

高钟丰草书论语

子曰：「当仁，不让于师。」

子曰：「君子贞而不谅。」

子曰:「事君,敬其事而后其食。」

子曰:「有教无类。」

子曰：「辭達而已矣。」

子曰：「道不同，不相為謀。」

季氏第十六

师冕见，及阶，子曰：「阶也。」及席，子曰：「席也。」皆坐，子告之曰：「某在斯，某在斯。」师冕出。子张问曰：「与师言之道与？」子曰：「然，固相师之道也。」

季氏將伐顓臾。冉有、季路見於孔子曰：季氏將有事於顓臾。孔子曰：求！無乃爾是過與？夫顓臾者，昔者先王以為東蒙主，且在邦域之中矣，是社稷之臣也，何以伐為。冉有曰：夫子欲之，吾二臣者皆不欲也。孔子曰：求！周任有言曰：陳力就列，不能者止。危而不持，顛而不扶，則將焉用彼相矣。且爾言過矣，虎兕出於柙，龜玉毀於櫝中，是誰之過與。冉有曰：今夫顓臾，固而近於費，今不取，後世必為子孫憂。孔子曰：求！君子疾夫舍曰欲之而必為之辭。丘也聞有國有家者，不患寡而患不均，不患貧而患不安。蓋均無貧，和無寡，安無傾。

季氏将有事于颛臾……不服而不能来也，邦分崩离析而不能守也，而谋动干戈于萧墙之内也。

《论语·季氏篇》

季氏将伐颛臾。冉有、季路见于孔子，曰：「季氏将有事于颛臾。」孔子曰：「求！无乃尔是过与？夫颛臾，昔者先王以为东蒙主，且在邦域之中矣，是社稷之臣也。何以伐为？」冉有曰：「夫子欲之，吾二臣者皆不欲也。」孔子曰：「求！周任有言曰：『陈力就列，不能者止。』危而不持，颠而不扶，则将焉用彼相矣？且尔言过矣，虎兕出于柙，龟玉毁于椟中，是谁之过与？」冉有曰：「今夫颛臾，固而近于费。今不取，后世必为子孙忧。」孔子曰：「求！君子疾夫舍曰『欲之』而必为之辞。丘也闻：有国有家者，不患寡而患不均，不患贫而患不安。盖均无贫，和无寡，安无倾。夫如是，故远人不服，则修文德以来之。既来之，则安之。今由与求也，相夫子，远人不服，而不能来也；邦分崩离析，而不能守也；而谋动干戈于邦内。吾恐季孙之忧，不在颛臾，而在萧墙之内也。」

孔子曰：「天下有道，則禮樂征伐自天子出；天下無道，則禮樂征伐自諸侯出。自諸侯出，蓋十世希不失矣；自大夫出，五世希不失矣；陪臣執國命，三世希不失矣。天下有道，則政不在大夫。天下有道，則庶人不議。」

孔子曰：「祿之去公室五世矣，政逮於大夫四世矣，故夫三桓之子孫微矣。」

高馟豐草書論語

卷五 四六三

孔子曰：「益者三友，損者三友：友直，友諒，友多聞，益矣；友便辟，友善柔，友便佞，損矣。」

卷五 四六四

孔子曰：「益者三樂，損者三樂。樂節禮樂，樂道人之善，樂多賢友，益矣；樂驕樂，樂佚遊，樂宴樂，損矣。」

高像豐草書論語

孔子曰：「侍于君子有三愆：言未及之而言謂之躁，言及之而不言謂之隱，未見顏色而言謂之瞽。」

孔子曰：「君子有三戒：少之時，血氣未定，戒之在色；及其壯也，血氣方剛，戒之在鬥；及其老也，血氣既衰，戒之在得。」

高條豐草書論語

孔子曰：「君子有三畏：畏天命，畏大人，畏聖人之言。小人不知天命而不畏也，狎大人，侮聖人之言。」

孔子曰：「生而知之者，上也；學而知之者，次也；困而學之，又其次也，困而不學，民斯為下矣！」

孔子曰："君子有九思：视思明，听思聪，色思温，貌思恭，言思忠，事思敬，疑思问，忿思难，见得思义。"

孔子曰："见善如不及，见不善如探汤。吾见其人矣，吾闻其语矣。隐居以求其志，行义以达其道。吾闻其语矣，未见其人也。"

齊景公胡為千駟死之日民無德而稱焉伯夷叔齊餓於首陽之下民到於今稱之其斯之謂與論語 壬午新年螢主人朗書

陳亢問於伯魚曰子亦有異聞乎對曰未也嘗獨立鯉趨而過庭曰學詩乎對曰未也不學詩無以言鯉退而學詩他

陈亢问于伯鱼曰："子亦有异闻乎？"对曰："未也。尝独立，鲤趋而过庭。曰：'学《诗》乎？'对曰：'未也。''不学《诗》，无以言。'鲤退而学《诗》。他日，又独立，鲤趋而过庭。曰：'学礼乎？'对曰：'未也。''不学礼，无以立。'鲤退而学礼。闻斯二者。"陈亢退而喜曰："问一得三：闻诗，闻礼，又闻君子之远其子也。"

阳货第十七

高鸿草书论语 卷五 四七五

邦君之妻，君称之曰夫人，夫人自称曰小童；邦人称之曰君夫人，称诸异邦曰寡小君；异邦人称之，亦曰君夫人。

高篠豐草書論語

卷五 四七七

陽貨欲見孔子，孔子不見，歸孔子豚。孔子時其亡也，而往拜之。遇諸途。謂孔子曰：「來！予與爾言。」曰：「懷其寶而迷其邦，可謂仁乎？」曰：「不可。好從事而亟失時，可謂知乎？」曰：「不可。日月逝矣，歲不我與。」孔子曰：「諾，吾將仕矣。」

論語陽貨篇壬午冬日 豐書

卷五 四七八

子曰：性相近也，習相遠也

論語陽貨篇壬午冬日豐書

案牘：「唯相近也，習相遠也。」

卷五 四七九

子曰:「唯上知与下愚不移。」

卷五 四八○

子之武城,闻弦歌之声。夫子莞尔而笑曰:「割鸡焉用牛刀?」子游对曰:「昔者偃也闻诸夫子曰:『君子学道则爱人,小人学道则易使也。』」子曰:「二三子!偃之言是也。前言戏之耳。」

高等豐草書論語

卷五 四八一

公山弗擾以費畔，召，子欲往。子路不說，曰：「末之也已，何必公山氏之之也？」子曰：「夫召我者而豈徒哉？如有用我者，吾其為東周乎！」

卷五 四八二

子張問仁於孔子。孔子曰：「能行五者於天下，為仁矣。」「請問之。」曰：「恭、寬、信、敏、惠。恭則不侮，寬則得眾，信則人任焉，敏則有功，惠則足以使人。」

卷五 483

佛肸召，子欲往。子路曰：「昔者由也聞諸夫子曰：『親於其身為不善者，君子不入也。』佛肸以中牟畔，子之往也，如之何？」子曰：「然。有是言也。不曰堅乎，磨而不磷；不曰白乎，涅而不緇。吾豈匏瓜也哉？焉能繫而不食？」

卷五 484

子曰：「由也，女聞六言六蔽矣乎？」對曰：「未也。」「居！吾語女。好仁不好學，其蔽也愚；好知不好學，其蔽也蕩；好信不好學，其蔽也賊；好直不好學，其蔽也絞；好勇不好學，其蔽也亂；好剛不好學，其蔽也狂。」

高铢丰草书论语

子曰：「小子！何莫学夫《诗》？《诗》可以兴，可以观，可以群，可以怨。迩之事父，远之事君。多识于鸟兽草木之名。」

子谓伯鱼曰：「女为《周南》、《召南》矣乎？人而不为《周南》、《召南》，其犹正墙面而立也与！」

子曰：「礼云礼云，玉帛云乎哉？乐云乐云，钟鼓云乎哉？」

子曰：「色厉而内荏，譬诸小人，其犹穿窬之盗也与？」

高僑豐草書論語

卷五 四九〇
卷五 四八九

子曰道聽而途說德之弃也

子曰:「道聽而途說,德之弃也!」

子曰鄉愿德之賊也

子曰:「鄉原,德之賊也!」

高條豐草書論語

卷五 四九一
卷五 四九二

子曰：「鄙夫可與事君也與哉？其未得之也，患得之。既得之，患失之。苟患失之，無所不至矣。」

子曰：「古者民有三疾，今也或是之亡也。古之狂也肆，今之狂也蕩；古之矜也廉，今之矜也忿戾；古之愚也直，今之愚也詐而已矣。」

子曰:"巧言令色,鲜矣仁。"

子曰:"恶紫之夺朱也,恶郑声之乱雅乐也,恶利口之覆邦家者。"

高端豐草書論語

卷五 四九五

子曰：『予欲無言。』子貢曰：『子如不言，則小子何述焉？』子曰：『天何言哉？四時行焉，百物生焉，天何言哉？』

卷五 四九六

孺悲欲見孔子，孔子辭以疾。將命者出戶，取瑟而歌，使之聞之。

宰我曰、三年之喪期已久矣、君子三年不
為禮、必壞、三年不為樂、必崩舊穀既
沒新穀既升鑽燧改火期可已矣、子曰食
夫稻衣夫錦於女安乎 曰安 女安則為之
夫君子居喪食旨不甘聞樂不樂居處

不安故不為也、女安則為之、宰我出子
曰予之不仁也、子生三年然後免於父母之
懷予之三年之喪天下之通喪也予也有三
年之愛於其父母乎

論語篇壬午寶齋以東高齋書

子曰：「饱食终日，无所用心，难矣哉！不有博弈者乎，为之犹贤乎已。」

子路曰：「君子尚勇乎？」子曰：「君子义以为上。君子有勇而无义为乱，小人有勇而无义为盗。」

子贡曰：「君子亦有恶乎？」子曰：「有恶。恶称人之恶者，恶居下流而讪上者，恶勇而无礼者，恶果敢而窒者。」曰：「赐也亦有恶乎？」「恶徼以为知者，恶不孙以为勇者，恶讦以为直者。」

子曰:「唯女子与小人为难养也,近之则不孙,远之则怨。」

子曰:「年四十而见恶焉,其终也已。」

微子第十八

微子去之,箕子為之奴,比干諫而死。孔子曰:「殷有三仁焉。」

高鍾豐草書論語

卷五 五〇七

柳下惠為士師，三黜人曰子未可以去乎曰直道而事人焉往而不三黜枉道而事人何必去父母之邦

論語微子篇 高鍾豐

> 柳下惠為士師，三黜。人曰：「子未可以去乎？」曰：「直道而事人，焉往而不三黜？枉道而事人，何必去父母之邦？」

卷五 五〇八

齊景公待孔子曰若季氏則吾不能以季孟之間待之曰吾老不能用也孔子行

論語微子篇 書于北京 高鍾豐

> 齊景公待孔子，曰：「若季氏，則吾不能，以季、孟之間待之。」曰：「吾老矣，不能用也。」孔子行。

高斋丰草书论语

卷五 509

齐人归女乐，季桓子受之，三日不朝。孔子行。

卷五 510

楚狂接舆歌而过孔子曰："凤兮！凤兮！何德之衰？往者不可谏，来者犹可追。已而！已而！今之从政者殆而！"孔子下，欲与之言。趋而辟之，不得与之言。

长沮桀溺耦而耕孔子过之使子路问津焉长沮曰夫执舆者为谁子路曰为孔丘曰是鲁孔丘与曰是也曰是知津矣 问於桀溺桀溺曰子为谁曰为仲由曰是鲁孔丘之徒与对曰然曰滔滔者天下皆是也而谁以

易之且而与其从辟人之士也岂若从辟世之士哉耰而不辍 子路行以告夫子怃然曰鸟兽不可同群吾非斯人之徒与而谁与天下有道丘不与易也

钢论语泐子篇 壬午之冬月 小箬斯堂主人馀 馬云

长沮、桀溺耦而耕，孔子过之，使子路问津焉。长沮曰：「夫执舆者为谁？」子路曰：「为孔丘。」曰：「是鲁孔丘与？」曰：「是也。」曰：「是知津矣。」问于桀溺。桀溺曰：「子为谁？」曰：「为仲由。」曰：「是鲁孔丘之徒与？」对曰：「然。」曰：「滔滔者天下皆是也，而谁以易之？且而与其从辟人之士也，岂若从辟世之士哉？」耰而不辍。子路行以告。夫子怃然曰：「鸟兽不可与同群，吾非斯人之徒与而谁与？天下有道，丘不与易也。」

子路从而后,遇丈人,以杖荷蓧。子路问曰:"子见夫子乎?"丈人曰:"四体不勤,五谷不分,孰为夫子?"植其杖而芸。子路拱而立。止子路宿,杀鸡为黍而食之,见其二子焉。明日,子路行以告。子曰:"隐者也。"使子路反见之,至则行矣。子路曰:"不仕无义。长幼之节,不可废也;君臣之义,如之何其废之?欲洁其身,而乱大伦。君子之仕也,行其义也。道之不行,已知之矣。"

逸民：伯夷、叔齐、虞仲、夷逸、朱张、柳下惠、少连。子曰："不降其志，不辱其身，伯夷、叔齐与！"谓："柳下惠、虞仲、夷逸，其斯而已矣。"谓："虞仲、夷逸，隐居放言。身中清，废中权。我则异于是，无可无不可。"

大师挚适齐，亚饭干适楚，三饭缭适蔡，四饭缺适秦。鼓方叔入于河，播鼗武入于汉，少师阳、击磬襄入于海。

高條豐草書論語

卷五 五一九

周公謂魯公曰君子不施其
親不使大臣怨乎不以
舊無大故則不棄也無求
備於一人

論語 徹子扁

> 周公謂魯公曰：「君子不施其親，不使大臣怨乎不以。故舊無大故，則不棄也。無求備于一人。」

卷五 五二〇

周有八士伯
達伯适仲突
仲忽叔夜叔
夏季隨季騧

論語 徹子扁

> 周有八士：伯達、伯适、仲突、仲忽、叔夜、叔夏、季隨、季騧。

子张曰：『士见危致命，见得思义，祭思敬，丧思哀，其可已矣。』

子张第十九

子张曰：「执德不弘，信道不笃，焉能为有？焉能为亡？」

子夏之门人问交于子张。子张曰：「子夏云何？」对曰：「子夏曰：『可者与之，其不可者拒之。』」子张曰：「异乎吾所闻，君子尊贤而容众，嘉善而矜不能。我之大贤与，于人何所不容？我之不贤与，人将拒人也，如之何其拒人也？」

高铦丰草书论语

卷五 五二五

子夏曰:"虽小道,必有可观者焉;致远恐泥,是以君子不为也。"

卷五 五二六

子夏曰:"日知其所亡,月无忘其所能,可谓好学也已矣。"

高篠璧草書論解

卷五 五二七

子夏曰博學而篤志切問而近思仁在其中矣

論語子張篇璧書

子夏曰：「博學而篤志，切問而近思，仁在其中矣。」

卷五 五二八

子夏曰百工居肆以成其事君子學以致其道

論語張篇丙辰秋璧書

子夏曰：「百工居肆以成其事，君子學以致其道。」

高德丰草书论语

子夏曰:「小人之过也必文。」

子夏曰:「君子有三变:望之俨然,即之也温,听其言也厉。」

子夏曰：「君子信而后劳其民，未信，则以为厉己也；信而后谏，未信，则以为谤己也。」

子夏曰：「大德不逾闲，小德出入可也。」

高篠豐草書論語

卷五 五三三

子游曰：「子夏之門人小子，當洒掃、應對、進退，則可矣，抑末也。本之則無，如之何？」子夏聞之，曰：「噫！言游過矣。君子之道，孰先傳焉？孰後倦焉？譬諸草木，區以別矣。君子之道，焉可誣也？有始有卒者，其惟聖人乎！」

卷五 五三四

子夏曰：「仕而優則學，學而優則仕。」

高循豐草書論語

卷五 五三五

子游曰:「喪致乎哀而止。」

卷五 五三六

子游曰:「吾友張也,為難能也。然而未仁。」

高馀丰草书论语

卷五 五三七

曾子曰：「堂堂乎张也，难与并为仁矣。」

卷五 五三八

曾子曰：「吾闻诸夫子：人未有自致者也，必也亲丧乎！」

高條豐草書論語

卷五 五三九

曾子曰：「吾聞諸夫子：孟莊子之孝也，其他可能也，其不改父之臣與父之政，是難能也。」

卷五 五四〇

孟氏使陽膚為士師。問於曾子，曾子曰：「上失其道，民散久矣。如得其情，則哀矜而勿喜。」

高鋒豐草書論語

子貢曰:「紂之不善,不如是之甚也。是以君子惡居下流,天下之惡皆歸焉。」

子貢曰:「君子之過也,如日月之食焉:過也,人皆見之;更也,人皆仰之。」

高篩豐草書論解

卷五 五四三

卫公孙朝问于子贡曰：『仲尼焉学？』子贡曰：『文、武之道，未坠于地，在人。贤者识其大者，不贤者识其小者。莫不有文、武之道焉。夫子焉不学？而亦何常师之有？』

卷五 五四四

叔孙武叔语大夫于朝，曰：『子贡贤于仲尼。』子服景伯以告子贡。子贡曰：『譬之宫墙，赐之墙也及肩，窥见室家之好。夫子之墙数仞，不得其门而入，不见宗庙之美、百官之富矣。夫子之云，不亦宜乎！』

叔孙武叔毁仲尼。子贡曰：「无以为也！仲尼不可毁也。他人之贤者，丘陵也，犹可逾也；仲尼，日月也，无得而逾焉。人虽欲自绝，其何伤于日月乎？多见其不知量也！」

陈子禽谓子贡曰：「子为恭也，仲尼岂贤于子乎？」子贡曰：「君子一言以为知，一言以为不知。言不可不慎也。夫子之不可及也，犹天之不可阶而升也。夫子之得邦家者，所谓立之斯立，道之斯行，绥之斯来，动之斯和。其生也荣，其死也哀。如之何其可及也！」

尧曰第二十

尧曰：咨尔舜，天之历数在尔躬，允执其中。四海困穷，天禄永终。舜亦以命禹。曰：予小子履，敢用玄牡，敢昭告于皇皇后帝：有罪不敢赦，帝臣不蔽，简在帝心。朕躬有罪，无以万方；万方有罪，罪在朕躬。周有大赉，善

高鎔豐草書論語

尧曰：「咨！尔舜！天之历数在尔躬。允执其中。四海困穷，天禄永终。」舜亦以命禹。

曰：「予小子履，敢用玄牡，敢昭告于皇皇后帝：有罪不敢赦。帝臣不蔽，简在帝心。朕躬有罪，无以万方；万方有罪，罪在朕躬。」

周有大赉，善人是富。「虽有周亲，不如仁人。百姓有过，在予一人。」

谨权量，审法度，修废官，四方之政行焉。兴灭国，继绝世，举逸民，天下之民归心焉。

所重：民、食、丧、祭。

宽则得众，信则民任焉，敏则有功，公则说。

子張問孔子曰何如斯可以從政矣子曰尊五美屏四惡斯可以從政矣子張曰何謂五美子曰君子惠而不費勞而不怨欲而不貪泰而不驕威而不猛子張曰何謂惠而不費子曰因民之所利而利之斯不亦惠而不費乎擇可勞而勞之又誰怨欲仁而得仁

又曰貧君子合眾者以大無敢慢也不侮鰥寡而臨乎君子正其衣冠尊其瞻視儼然人望而畏之斯不亦威而不猛乎子張

曰何謂四惡子曰不教而殺謂之虐不戒視成謂之暴慢令致期謂之賊猶之與人也出納之吝謂之有司

蒲厓充先曰論 條豐郎書

子曰：「不知命，无以为君子也。不知礼，无以立也。不知言，无以知人也。」

子张问于孔子曰：「何如斯可以从政矣？」子曰：「尊五美，屏四恶，斯可以从政矣。」子张曰：「何谓五美？」子曰：「君子惠而不费，劳而不怨，欲而不贪，泰而不骄，威而不猛。」子张曰：「何谓惠而不费？」子曰：「因民之所利而利之，斯不亦惠而不费乎？择可劳而劳之，又谁怨？欲仁而得仁，又焉贪？君子无众寡，无小大，无敢慢，斯不亦泰而不骄乎！君子正其衣冠，尊其瞻视，俨然人望而畏之，斯不亦威而不猛乎！」子张曰：「何谓四恶？」子曰：「不教而杀谓之虐；不戒视成谓之暴；慢令致期谓之贼；犹之与人也，出纳之吝谓之有司。」

图书在版编目（CIP）数据

高余丰草书《论语》／高余丰 书．— 北京：中央文献出版社，2012.9

ISBN 978-7-5073-3612-2

Ⅰ．①高… Ⅱ．①高… Ⅲ．①草书－法书－作品集－中国－现代 Ⅳ．① J292.28

中国版本图书馆 CIP 数据核字 (2012) 第 174316 号

北京首钢源景文化发展有限公司

作　　者	高余丰
策　　划	姜兴宏
主　　编	姜兴宏　张世明
编　　辑	张永洲　李四平
封面题字	王鸿济
责任编辑	孙翊
装帧设计	欧阳显根　张永洲
出　　版	中央文献出版社
地　　址	北京西四北大街前毛家湾一号
排　　版	牧羊人图文设计中心
印　　刷	北京联华凯宏印刷有限公司
	二○一二年九月第一版
	二○一二年九月第一次印刷
定　　价：二六八〇元	

ISBN 978-7-5073-3612-2

高余丰草书论语

卷五　五五七

后记

高余丰草书《论语》的出版，无疑使书法家高余丰先生多年的梦想得圆，当然也使那些渴望见到草书《论语》全貌者的愿望得到了实现。

很多人都知道高余丰先生是一位充满激情的书法家，他狂放不羁、快意淋漓的草书墨迹、尽情挥洒、恣肆纵横的书写状态，构成了一种富有感染力的景象，在许多人心目中留下深刻印象，自然也是首钢企业文化中的一道风景。艺术创作者的心中，常常有出人意料的奇思妙想，然后炽情投入其中而难以自拔，无论多苦多累皆不在意，直至满意的新作完成。高余丰先生就是如此，每次获得灵感、产生创意之后，都会激情难抑地倾心投入，整个身心都沉浸在书写之中，所有力量都融入在笔墨之间，他满意的力作往往因此而成。草书《论语》作品的产生也不例外。当他重读《论语》一书时，心里不觉感动，并发心要出一部草书《论语》作品集，使那些喜欢书法的人在欣赏艺术作品的同时，也能够阅读中国的传统文化经典。

誉抄《论语》是一项颇为艰巨的文化工程，投入创作的辛苦外人难以想象，体力、精力、心力的消耗都非常大，这对当时已年近古稀的人来说，是一次相当大的考验。

高余丰抄写的草书《论语》完成之后，北京首钢源景文化发展有限公司即进行了展示，以表达对高余丰先生执着追求书法艺术的敬佩之情，宣传他的又一项书法创作成果，并一直在策划出版该作品的事宜。然而遗憾的是，一向精力充沛、身体强壮的高余丰先生，忽染沉疴住院，于 2012 年 6 月 11 日在北京去世，享年 74 岁。这一突然变故，使很多喜欢他书法作品的人深感意外，甚觉惋惜。

将高余丰草书《论语》付梓出版，除了对作品本身应有的艺术价值考量之外，还有出于对他不辞辛苦、不言放弃精神的感动，以及对艺术创作的尊重，无疑是对高余丰先生的最好纪念。

在编辑出版高先生的作品时，我们对照《论语》的权威版本进行了校订。为保持书法作品原貌，对于作品中的错漏字等处未予改动。故作品与译文中会有个别不一致的地方。

编者

二〇一二年九月